中國篆刻名品［十五］

趙之謙篆刻名品

上海書畫出版社

前言

王立翔

中國印章藝術歷史悠久。殷商時期，印章是權力象徵和交往憑信。雖然印章的産生與實用密不可分，但在不同時期的文字演進與審美意趣影響下，形成了一系列不同風格。至秦漢，印章藝術達到了標高後代的高峰。六朝以降，鑒藏印開始在書畫上大量使用，這不僅促使印章與書畫結緣，更讓印章邁向純藝術天地。宋元時期，書畫家開始涉足印章領域，不僅在創作上與印工合作，而且將印章與書畫創作融合，共同構築起嶄新的藝術境界。由于文人將印章引入書畫，并不斷注入更多藝術元素，至元代始印章逐漸演化爲一門自覺的文人藝術——篆刻藝術。元代不僅確立了『印宗秦漢』的篆刻審美觀念，更出現了集自寫自刻于一身的文人篆刻家。在明清文人篆刻家的努力下，篆刻藝術不斷在印材工具、技法形式、創作思想、藝術理論等方面得到豐富和完善，至此印人輩出，流派變換，風格絢爛，蔚然成風。明清作爲文人篆刻藝術的高峰期，與秦漢時期的璽印藝術并稱爲印章史上的『雙峰』。

記録印章的印譜或起源于唐宋時期。最初的印譜有記録史料和研考典章的功用。進入文人篆刻時代，篆刻家所輯印譜則以鑒賞臨習、傳播名聲爲目的。印譜雖然是篆刻藝術的重要載體，但其承載的內涵和生發的價值則遠不止此。印譜所呈現的不僅僅是個人乃至時代的審美趣味、師承關係與傳統淵源，更體現着藝術與社會的文化思潮。以出版的視角觀之，印譜亦是化身千萬的藝術寶庫。

《中國篆刻名品》是我社『名品系列』的組成部分。此前出版的《中國碑帖名品》《中國繪畫名品》已爲讀者觀照中國書畫構建了宏大體系。作爲中國傳統藝術中『書畫印』不可分割的一部分，《中國篆刻名品》也將爲讀者系統呈現篆刻藝術的源流變遷。

《中國篆刻名品》上起戰國璽印，下訖當代名家篆刻，共收印人近二百位，計二十四冊。與前二種『名品』一樣，《中國篆刻名品》也努力突破陳軌，致力開創一些新範式，以滿足當今讀者學習與鑒賞之需。如印作的甄選，以觀照經典與別裁生趣相濟；印蛻的刊印，均高清掃描自原鈐優品印譜，并呈現一些印章的典型材質和形制；每方印均標注釋文，且對其中所涉歷史人物與詩文典故加以注解，幫助讀者瞭解藝術傳承源流。叢書編排體例透視出篆刻藝術深厚的歷史文化信息，各冊書後附有名家品評，在注重欣賞的同時，

分爲兩種：歷代官私璽印以印文字數爲序，文人流派篆刻先按作者生卒年排序，再以印作邊款紀年時間編排，時間不明者依次按照姓名印、齋號印、收藏印、閑章的順序編定，姓名印按照先自用印再他人用印的順序編排，以期展示篆刻名家的風格流變。

《中國篆刻名品》以利學習、創作和藝術史觀照爲編輯宗旨，努力做優品質，望篆刻學研究者能藉此探索到登堂入室之門。

一

簡介

趙之謙（一八二九—一八八四），字撝叔，號悲盦，浙江紹興人。

趙之謙篆刻初期以浙派風格爲主，最得陳鴻壽神韵，以切刀配以匀稱的空間排布，所刻平實無奇。二十五歲左右開始取法『鄧派』以書入印，刀法上衝、切、削結合，重刀筆意味的表現。又取徑秦漢古印，形成了朱文印以鄧派流轉爲主兼具漢朱文印拙樸意味，白文以漢白文蒼茫渾厚爲主體的篆刻面貌。三十歲以後受金石學的影響，其篆刻進入自覺創新的階段，追求『印外求印』。他從所見的金石文字中汲取營養，廣收博取，將其時所能見到的各類金石文字與篆刻融會貫通，篆法上追求個性表達，章法則以强烈的疏密對比形式呈現，從而形成面貌多樣、形式豐富的篆刻風格。在印章邊款上他不拘泥于前人的單刀或雙刀法的楷書、行草書款，而是將篆書以及北魏的造像和《始平公造像》的陽文刻法運用于邊款，開創了邊款取法的新路。

他自評『爲六百年來摹印家立一門户』的豪言，確實并非虚言。他一生所刻不到四百方印作，但已立于清代篆刻的顛峰，呈現了一個意涵豐富、形式多變、格調高古的體系，打破了明清以來受名家和流派風格束縛的格局。這個體系中的多種類型，爲後來的印家提供了延伸、拓展、强化的空間，吴昌碩、黄牧甫、齊白石等名家都從他的一點中生發出獨特的个人面貌。

本書印蜕選自《二十三舉齋印摭》《傳樸堂藏印菁華》《慈溪張氏魯盦印選》《明清名人刻印匯存》《晚清四大家印譜》《豫堂藏印甲集》《二金蝶堂印譜》等原鈐印譜，部分印章配以國内各大博物館藏原石照片。

二

戊臣：傅以禮，原名以豫，字戊臣，號小石，後改現名，字節子，號節庵學人，浙江紹興人。清代藏書家、目錄學家、史學家，著有《華延年室題跋》。

益甫手段

此甲寅四月，在杭州作。

季節

甲寅八月，冷君作。

戊臣

丙辰正月，戊臣屬，冷君製。

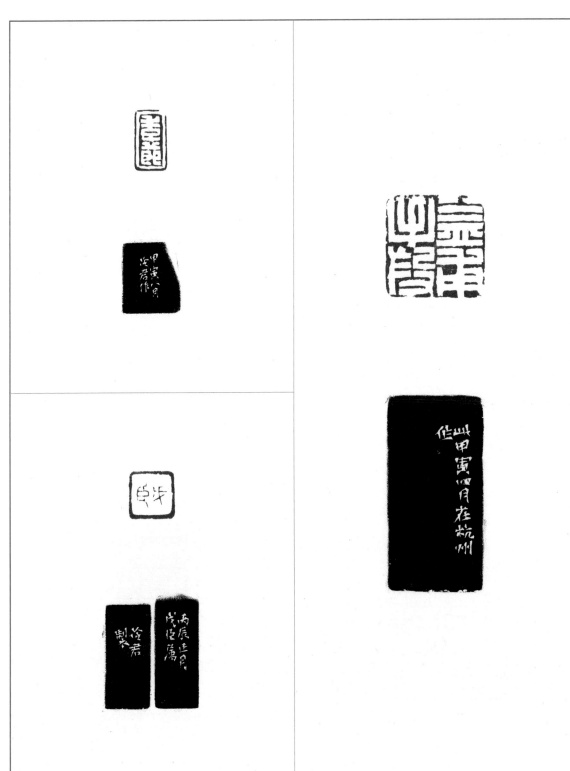

益甫手段

此甲寅四月，在杭州作。

季節

甲寅八月，冷君作。

戊臣

丙辰正月，戊臣屬，冷君製。

一

躬恥

滌甫夫子大人正。壬子四月，受業趙
之謙切。

滌甫：宗稷辰，字迪甫、滌甫，
號滌樓，齋號躬恥齋，浙江
紹興人。清代官員、學者，
曾薦舉左宗棠等人，官至山
東運河道，著有《躬恥集》。

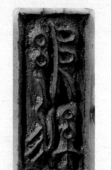

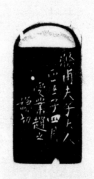

二

郭承勳：字止亭，號定齋，浙江嘉興人。清代書畫家、篆刻家，輯有《漢銅印選》《古銅印選》。

竟山：何澂，字竟山、鏡山，號琇伯、心伯，浙江紹興人。清代書畫家、篆刻家，深于金石之學，能詩，善花卉。與趙之謙、蒲華相友善。

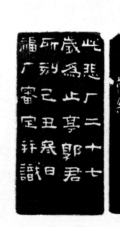

郭承勳印

定翁老伯大人正篆。乙卯二月，趙之謙刻于御兒官舍。

此悲庵二十七歲爲止亭郭君所刻。己丑冬日，福庵審定并識。

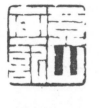

竟山畫記

冷君撫漢鑄印。丁巳十月。

王履元印

季歡索刻名印，爲擬小松、山堂兩家所作。丁巳十月，冷君記。

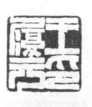

鏡山

六朝人朱文本如是，近世但指爲吾、趙耳。越中自童借庵、家芃若後，知古者益尟，此種已成絕響。曰貌爲曼生、次閑，沾沾自喜，真乃不知有漢，何論魏晉者矣。爲鏡山刻此，即以質之。丁巳十月，冷君。

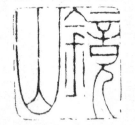

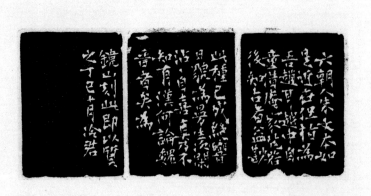

童借庵：童鈺，字璞岩、二樹，號借庵、二樹山人，浙江紹興人。清代畫家，善畫梅花。

楊龍石：楊澥，字竹唐，號龍石，江蘇蘇州人。清代金石學家、篆刻家，善辨青銅器真偽，性嗜篆刻，取法文彭、顧苓。

何澂：字竟山、鏡山，號瑞伯、心伯，浙江紹興人。清代書畫家、篆刻家，深于金石之學，能詩，善花卉。與趙之謙、蒲華相友善。

丁文蔚：字豹卿，號韻琴、藍叔，浙江紹興人。清代書畫家，篆隸深得漢人古拙之趣，花卉師陳淳，恽壽平，秀雅古逸，亦工詩。

季歡

鄧完白法，為季歡摹。丁巳十月。六朝人朱文只如此，近世類漢印者多，遂成絕響耳。冷君記。

坦甫

篆不易配，且求其穩，楊龍石法也。丁巳十月，冷君記。

何澂心伯

己未伏日，撝叔作于坎寮。

丁文蔚

藍叔臨別之屬。冷君記。頗似《吳紀功碑》。己未十二月。

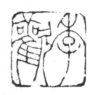

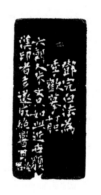

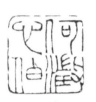

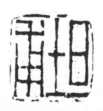

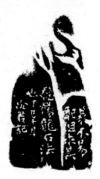

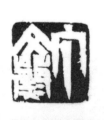

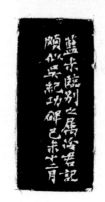

何傳洙印

漢銅印妙處不在斑駁，而在渾厚。學渾厚則全恃腕力，石性脆，力所到處應手輒落，愈拙愈古，看似平平無奇，而殊不易貌。此事與予同志者，杭州錢叔蓋一人而已。叔蓋以輕行取勢，予務爲深入，法又微不同，其成則一也。然由是益不敢爲人刻印，以少有合故。鏡山索刻，任心爲之，或不致負雅意耳。丁巳冬十月，冷君識。

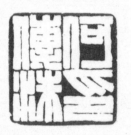

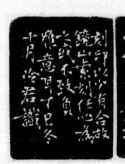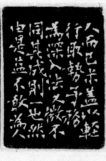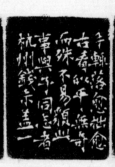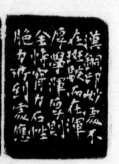

錢叔蓋：錢松，字叔蓋，號耐青，浙江杭州人。清代金石學家，著有《未虛室印譜》《鐵廬印譜》。

鋤月山館
完白山人刻法。丁巳，冷君。

星父
此石澀而腐，刻成大不易。戊午九月，攜叔記。

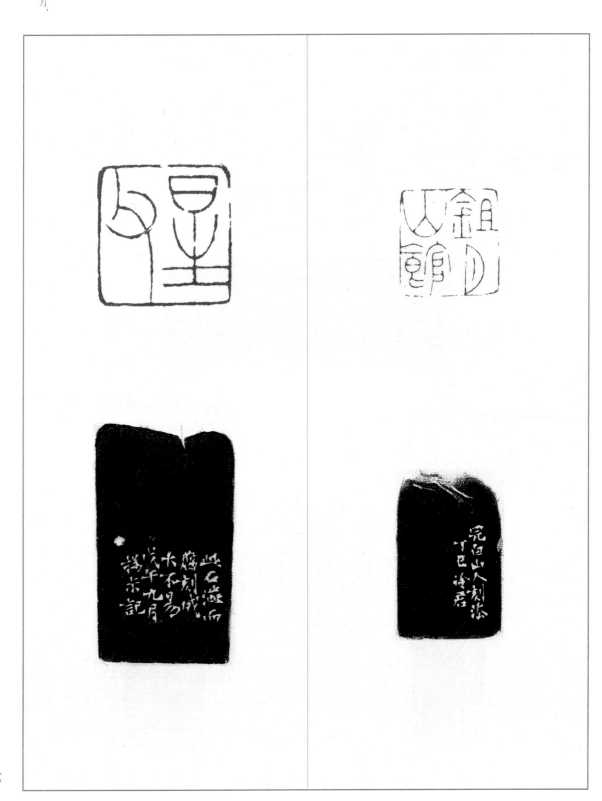

北平陶燮咸印信

星甫將有遠行，出石索刻。爲橅漢鑄印法，諦視乃類《五鳳摩崖》《石門頌》二刻。請方家鑒別。戊午七月，撝叔識。

節子辛酉以後所得書

雖難後，仍買書。願力在，忘拮據。刻此記，示不虛。節子屬。撝叔。

悲盦

家破人亡，更號作此。同治壬戌四月六日也，撝叔記。

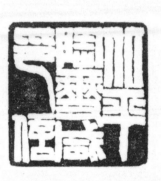

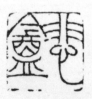

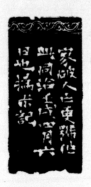

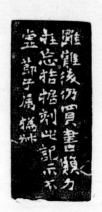

稼孫：魏錫曾，字稼孫，浙江杭州人。清代金石學家，收藏甚富，曾官福建鹽大使。

趙之謙印

稼孫索余少作，因檢此示之。同治壬戌六月，記于福州。

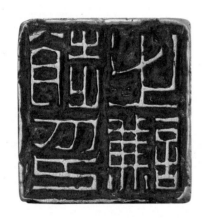

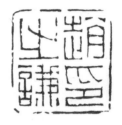

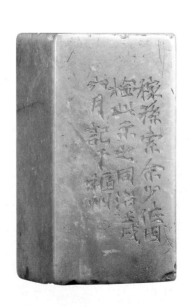

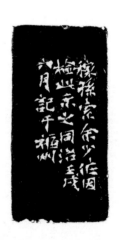

生後康成四日

壬戌六月，將去閩中，倚裝刻此。撝叔。

魏錫曾

悲盦將去福州，始爲稼孫刻此。壬戌六月，流汗作記。

魏錫曾收集模拓之記

悲盦居士來閩中，爲稼孫刻此印，以酬其勞。同治壬戌六月。

臣胡澍同治壬戌七月以後作

胡澍：字荄浦，號石生，安徽績溪人。清代醫學家，工篆書，亦能畫梅。

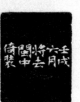

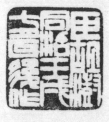

二金蝶堂

二金蝶堂，述祖德也。舊有此印，今失之矣。既補刻，乃為銘曰：「旌孝子，七世祖。十九年，走尋父。父已殞，負骨歸。啟殯宮，金蝶飛。二金蝶，投懷中。表至行，大吾宗。遭亂離，喪家室。賸一身，險以出。思祖德，刻此石。告萬世」同治紀元壬戌夏，趙之謙辟地閩中作記。此石製紐渾樸，百餘年物也，以二百錢得之惇仁里徐氏肆中。

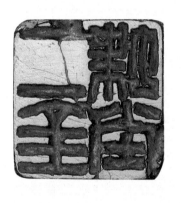

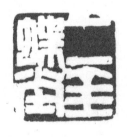

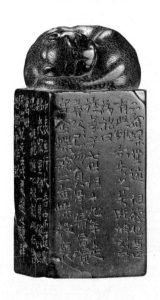

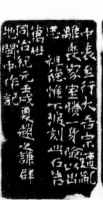

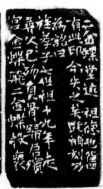

一一

生逢堯舜君不忍便永訣

悲盦居士辛酉以後萬念俱灰，不敢求死者，尚冀走京師，依日月之光，盡犬馬之用。不幸窮且老，亦愈乎偷息。賊中，負國辱親。刻此兩言，以明其志。少陵可作，未必惡予僭也。同治元年閏八月十日記。

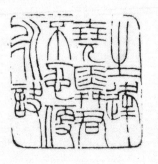

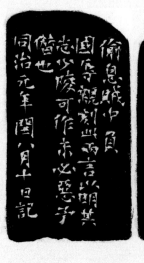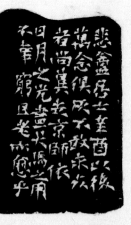

「生逢堯舜君」句：語出唐代杜甫《自京赴奉先詠懷五百字》。

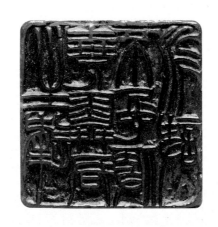

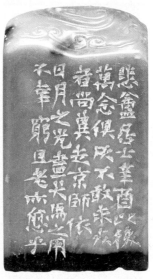

偷息賊中員
國辱親刻此言以明其
志少陵可作未必惡予
偕世
同治元年閏八月十日記

悲盦居士辛酉以後
萬念俱灰不敢求殘
喘尚冀委去京師依
之光盡灰燼之兩
日月鄙且老此悠乎
不幸

魏稼孫述其高祖蘆溪先生，自慈谿遷錢唐，樂善好施予，盛德碩學，屬世宗仰，一時師友如龍泓、玉几、息圍、大宗交相敬愛。所居鑒古堂額，龍泓手筆也。自庚申二月，賊陷杭州，稼孫舉家奔辟，屋燬于火。今辛酉冬，余入福州，書來，稼孫來相見。今年夏，余赴溫州，書來，屬刻印，時得家人死徒，居室遭焚之耗，已九十日矣。以刀勒石，百感交集，繫之辭曰：「惟善人後有子孫，刀兵水火無能寃，石猶可毀名長存。」同治紀元壬戌九月，趙之謙。

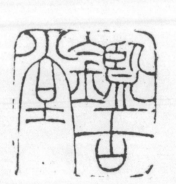

玉几：陳撰，字楞山，號玉几，浙江寧波人。清代學者，畫家，擅長花鳥，氣氛清雅，尤擅長畫梅花。

息圍：齊召南，字次風，號瓊臺、息圍，浙江天台人。清代地理學家，著有《水道提綱》。

大宗：杭世駿，字大宗，號堇浦，齋號道古堂，浙江杭州人。清代經學家、史學家、文學家、藏書家，工書，善寫梅竹、山水小品，疏澹有逸致。生平勤力學術，著述頗豐，著有《道古堂集》《榕桂堂集》等。

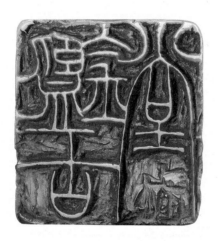

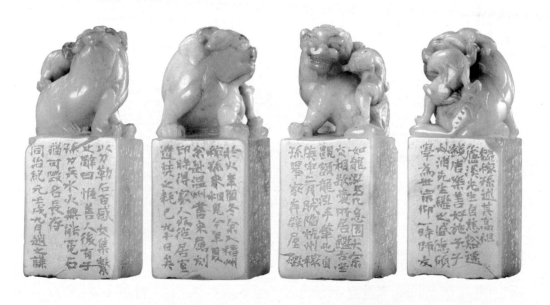

男兒生不成名身已老

同治壬戌九月，悲盫居士。
長安卿相多少年，富貴應須致身早。
山中儒生舊相識，但話宿昔傷懷抱。
既刻起語，復摘四句。

稼孫

稼孫目予印爲在丁、黃之下，此或在
丁之下黃之上。壬戌閏月，撝叔。

□押

同治元年九月十四日，趙撝叔自刻押字。

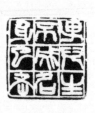

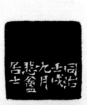

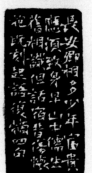

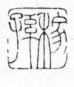

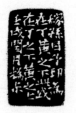

男兒生不成名身已老：語出唐
代杜甫《乾元中寓居同谷縣》。

一六

陳寶善：字子餘，安徽歙縣人。清代官員，曾助左宗棠收復新疆，工行草，與趙之謙友善，死後詰授資政大夫。

三十四歲家破人亡乃號悲庵

悲盦字記。壬戌十月。

胡澍壬戌年後所得

陳寶善子餘印信長壽

今我又言別，茲行宜可成，二三此知己，一再有孤城，多難壯心苦，工愁詩句生。與君爲石友，相印亦紅情。壬戌十月，余將北行，爲子餘刻此，并以詩留別。弟謙。和弢叔均。

錫曾審定

悲盦擬漢鑿印成此。壬戌。

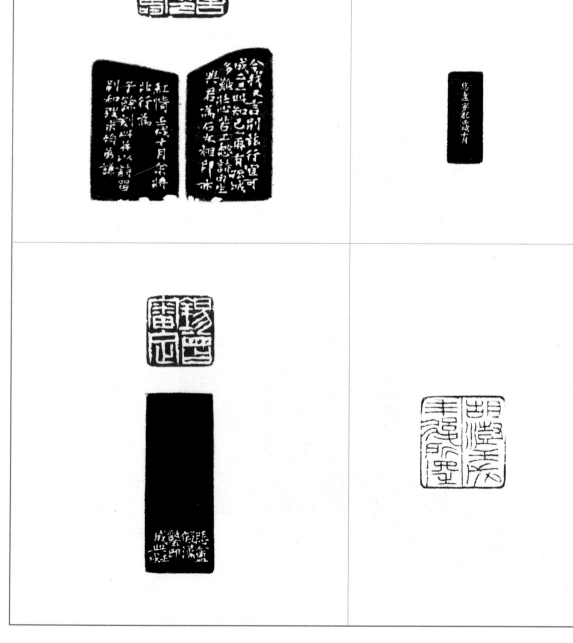

鶴廬

稼孫葬母西湖白鶴峰，因以自號。擄
叔刻之。壬戌九月。癸亥八月，稼孫
來京師，具述母夫人苦節狀，乞爲文，
并記事其上。

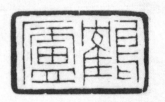

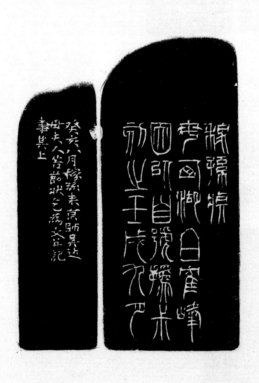

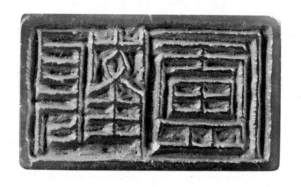

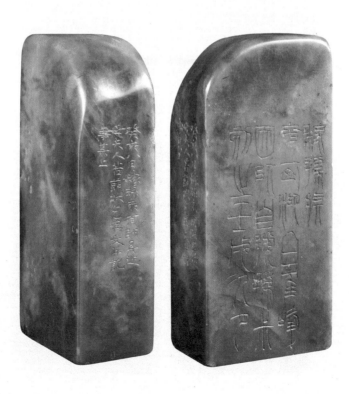

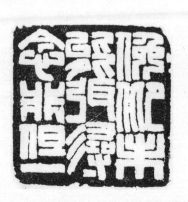

亡婦范敬玉事略。亡婦范璬，字敬玉，小名秀珊。年二十一，夢寨霞逐鶴天半，乃自號霞珊。外舅默庵君凡三娶，婦生時，異母兄不能事後母。方六歲，母撫之曰：『若爲男者，能讀書明理，今已矣。』即求父授書，七年遍五經。余少負氣，論二十歸余。

俯仰未能弭尋念菲但一

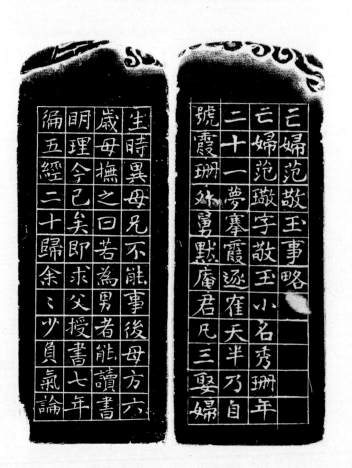

學必疵人，鄉曲皆惡，外舅及之，母喜曰：「此吾壻也。」因以婦歸余。娶婦時，母殁矣。逮事余祖母，余父。養生送死，無失道。余母先五年卒。余兄以訟破家，遂析居。因以家事委婦，覓食遠方，泊余嫂殁，兄忽出走，留子女無所依，婦收以歸，任教育，始作書告余。辛

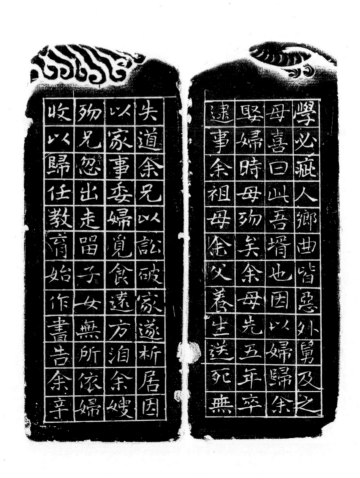

如今是雲散雪消花殘月闕

酉五月，在溫州復得婦書，言已嫁兄
之長女，且述寇日偪，城中不議守，
非可居。儂屋鄰外家，挈幼弱以出。
九月，紹興陷，路絕不克。歸。壬戌
四月，居閭中，忽得書，則婦以病死。
婦有閭中友梁綏君，杭州人，歸余友
王綬卿。城陷時，罵賊被磔，先婦死。
婦性好施

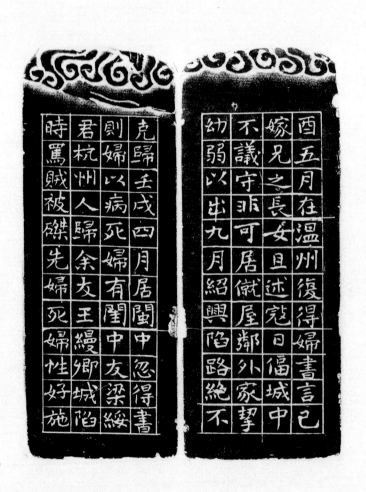

予，恆質衣周貧乏，喜為詩，書宗率更，今無賸字矣。先是，婦嘗病死復甦，自言行黑暗中，遇人授以火，曰：「全孤寡，可亟歸。」事當婦病時，實未之告也。庚戌距今十二年，疑世俗所稱益一紀云。婦死時年三十五，生子皆殤，僅遺三女。悲盦居士書。同治元年冬十一月。

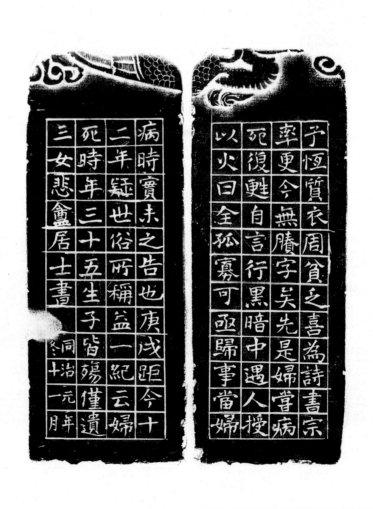

二金蝶堂雙鈎兩漢刻石之記

大清同治二年八月二十五日刻。時客京師半載餘矣。

趙之謙印

甫至京師，即得此石，憙而刻之。癸亥夏，自記。

趙撝叔

癸亥秋初，客都中作。

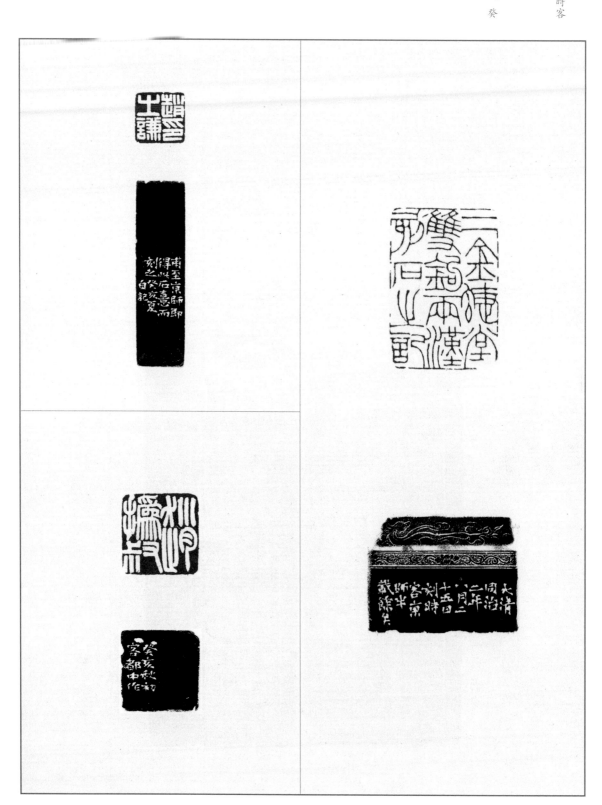

周星譽：字畇叔，河南開封人。清代文學家，工詩，能繪花卉，著有《鷗堂剩稿》。

沈樹鏞：字均初，韵初，號鄭齋，上海人。清代金石學家，著有《漢石經室跋尾》。

周星譽刊誤鑒真之記

彥謫侍御兄喜蓄書購名畫，自言惟校讎賞鑒，能說心目。乃以故鄉陷賊，所藏盡付劫灰。宦游且貧，無力為此，前事已過，後願應償。刻石記之，庶幾左券。同治二年八月，弟謙。

沈樹鏞審定金石文字

均初與予有同嗜，為刻兩石，以志因緣。癸亥八月，悲盦。

鄭齋金石

北朝書無過滎陽鄭僖伯，大基兩山刻石全拓，乃以『鄭』名齋，屬余題額，并刻是印。同治二年十月，悲盦記。

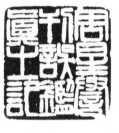

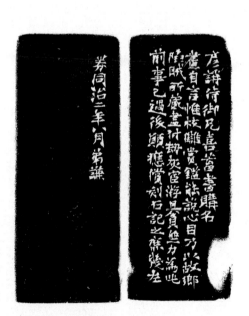

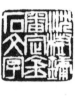

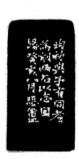

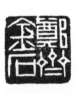

績谿胡澍川沙沈樹鏞仁和魏錫曾
會稽趙之謙同時審定印

余與萊甫以癸亥入都，沈均先一年
至。其年八月，稼孫復自閩來。四人
者，皆癖嗜金石。奇賞疑析，晨夕無間，
刻此以志一時之樂。同治二年九月九
日，二金蝶堂雙鉤漢碑十種成，遂用之。

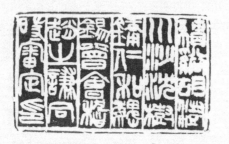

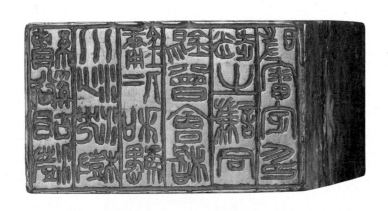

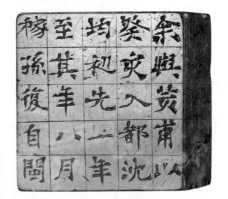

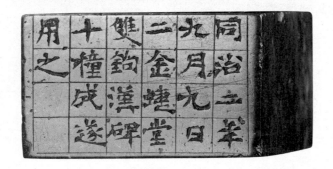

癸亥季秋，客京師作。

此為書徵社兄舊藏，今歸方君節庵。
書徵語余曰：展玩已四十餘年，今垂
垂老矣，因節庵解人，舉以與之。書
徵正達人也，護印之誠，是不可以不識。
乙丑春日，王福庵。

書徵：葛昌楹，字書徵，號
竺年、晏廬，浙江平湖人。
近現代藏書家、收藏家，好
藏印，尤嗜明清名家印刻，
曾與胡淦輯《明清名家刻印
匯存》。

方節庵：方約，又名文松，
號節庵，齋號唐經室，浙江
永嘉人。近代篆刻家，與從
兄介堪、胞弟去疾均為西冷
印社早期社員，曾創辦宣和
印社。

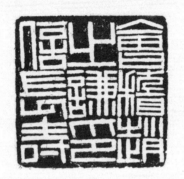

漢石經：又稱《熹平石經》，
東漢靈帝時期，由著名學者
蔡邕主持刊刻，是我國歷史
上第一部石經。

漢石經室

小蓬萊閣漢《石經》殘字，聞尚在人間。
均初將求而得之，銘其室以俟。癸亥秋，
悲盦刻。是歲除夜，均初來告，已得《石
經》。元日早起，亟走相賀，出此縱觀，
懽忭如意，遂紀于石。

小蓬萊閣漢石經殘字間尚在人間
均初將求而得之銘其室以俟癸亥秋悲盦刻
是歲除夜均初來告已得石經元日早起亟
走相賀出此縱觀懽忭如意遂紀于石

小蓬萊閣漢石經殘字間尚在人間
均初將求而得之銘其室以俟癸亥秋悲盦刻
是歲除夜均初來告已得石經元日早起亟
走相賀出此縱觀懽忭如意遂紀于石

松江沈樹鏞考藏印記

取法在秦詔漢鐙之間，爲六百年來橅印家立一門户。同治癸亥十月二日，悲盦爲均初仁兄同年製并記。

趙之謙

同治二年癸亥十月自刻。
己丑三月觀于節庵齋頭。福庵。

沈樹鏞同治紀元後所得

篆分合法，本《祀三公山碑》。癸亥十一月，悲盦。

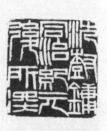

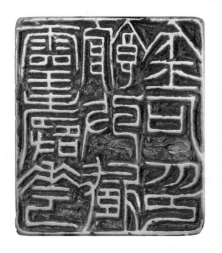
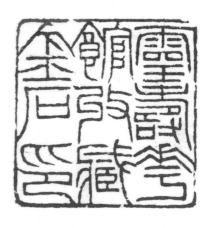

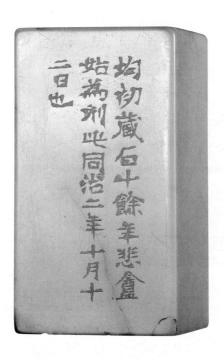
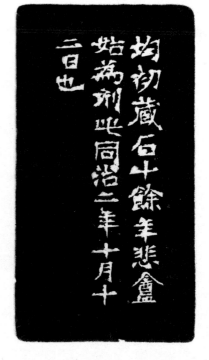

沈氏金石

琢石爲印，肇煮石山農，正嘉間文氏
踵其法，所取盡青田，俗所謂燈光凍者，
後來無石不印，求其堅剛清潤，莫青
田若也。是石有异，爲雪均兄刻三字，
石交難得。乾隆丁酉上谷
初夏，杭人黃易製。

均初得此石，上有小松題款，而印文
已爲人磨去，甚足惜也。憶小松曾爲
吾家竹崦翁刻趙氏金石印，因師其法，
爲均初作此，少補缺陷。後八十七年
同治癸亥十月，會稽趙之謙記。同觀
者仁和魏錫曾。

煮石山農：王冕，字元章，
號煮石山農，浙江諸暨人。
元代著名文學家、畫家，善
畫梅花，以花乳石刻印，是
印學史上的巨大進步。

竹崦：趙魏，字晉齋，號錄森、
洛生，齋號竹崦庵，浙江杭
州人。清代金石學家，家藏
碑版極多，兼精篆隸，亦作畫，
著有《竹崦庵碑目》。

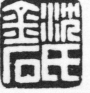

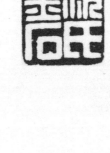

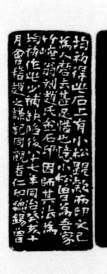

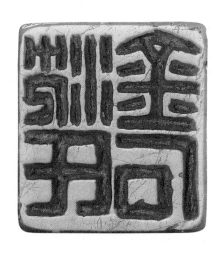

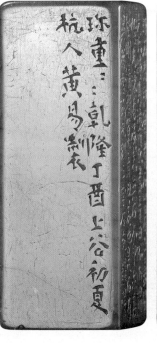

均初得此石已有小松題欵兩印文己
為人磨去甚是可惜也憶小松嘗為吾家
竹崦翁刻趙氏金石印因師其法為
均汤作此少補闕陷後十七年同治癸亥十
月均會稽趙之謙記同觀者仁和魏錫曾

珠重三兩乾隆丁酉上谷初夏
杭人黃易篆

琢石為印肇慕石山農正當嘉間
文氏踪跡其法所取盡王冏伯所謂
火晕光凍青潤筍其上肯西黄也是石有
堅剛清潤筍其上肯田俗師謂
與為雪筠先刻三字石交難得

陸懷廬主
同治二年十二月，悲盦學完白。

會稽趙氏雙鈎本印記
不能響搨能雙鈎，但願文字爲我留，
千載後人來相求。同治二年十二月，
悲盦作銘。

魏稼孫
悲盦橅漢鑄印，癸亥十月八日也。風
定日暖，作此尚不惡。

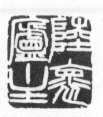

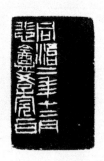

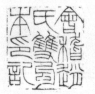

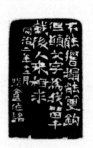

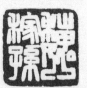

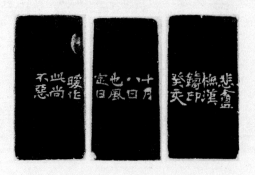

無悶

癸亥，居都下，刻以自嬉。

樹鏞審定

悲盦作此，有丁、鄧兩家合處。癸亥。

趙撝叔

從六國幣求漢印，所謂取法乎上，僅得乎中也。甲子正月，苦兼室記。

福德長壽

龍門山摩崖有『福德長壽』四字，北魏人書也。語為吉祥，字極奇偉。鐙下無事，戲以古椎鑿法，為均初製此。癸亥冬，之謙記。

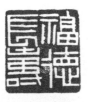
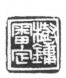
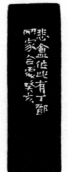

終身錢

終身錢，釋子語。我無錢，終身楷
研苟肯焚字可煮，何故甘心世齟齬。
雖有秦漢非晉楚，自信是鍼人道枰
忽二年，又羈旅，南望無家歸何所
但有二三孤峻侶，商量金石當撰箸。
刻此解嘲忘爾汝，即此是錢天亦許，
任我終身輕取與。鄰家富人聞盛舉，
急走來視筐及筥。妙手空空不知處，
令彼一時神色沮。終身錢，足以咀，
盜賊不憂憂葦鼠。悲居士自作，并題一
詩取笑。「箸」字叶。

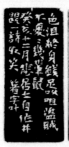
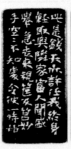
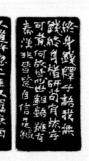

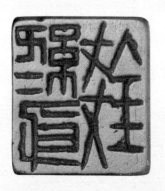

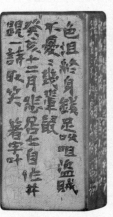
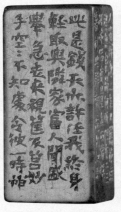
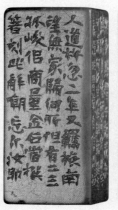
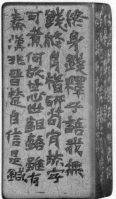

胡荄父四遭寇難後重買之書

荄甫自庚申、辛酉兩年，于績溪，于杭州、金華，凡四遭寇難，一生所蓄書及所著述無存者。癸亥入都，重買一二，嘆結習之未盡，感幽憂之多同，爲作此言，將告來者。謙。

如願

均初求《熹平石經》一年，風雨寒暑，幾忘寢食。除夜書來，知己得之。因依故事，刻石志賀。同治三年甲子元日。之謙記。

曾歸錫曾

稼孫屬刻四字，爲收藏金石書畫之記。甲子正月，無悶。

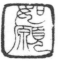

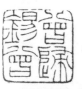

同治三年上元甲子正月十有六日，佛
弟子趙之謙爲亡妻范敬玉及亡女蕙、
榛造像一區。願苦厄悉除，往生净土者。

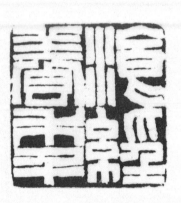

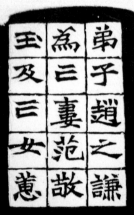

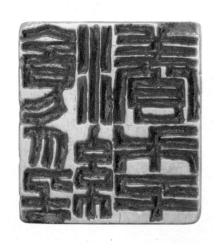

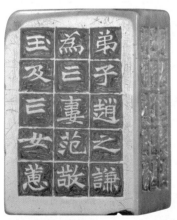

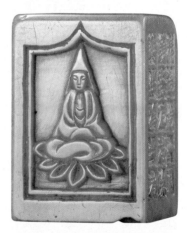

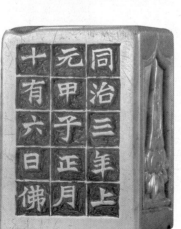

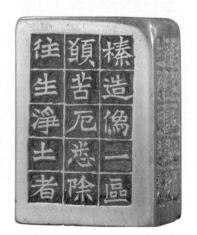

朱志復字子澤之印信

生向指《天發神讖碑》問：「摹印家能奪胎者幾人？」未之告也，作此稍用其意，實《禪國山碑》法也。甲子二月，無悶。

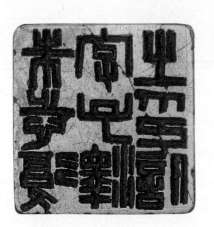

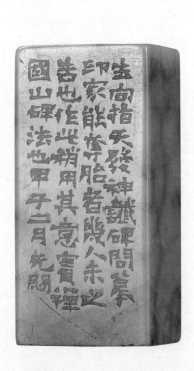

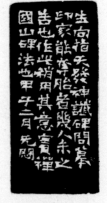

朱志復：字遂生、子澤，江蘇無錫人。清代篆刻家，趙之謙高弟，趙嘗以「軺如車輪技乃工，但期弟子有逢蒙」之句勉之。

四〇

不見是而無悶

悲盦居士甲子以後更號無悶，刻此
記之。

謙頓首上
甲子四月自製。

臣之謙

夜坐苦兼室，篝鐙刻此，時甲子四月。

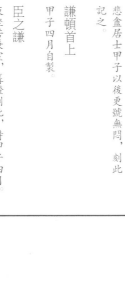

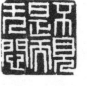

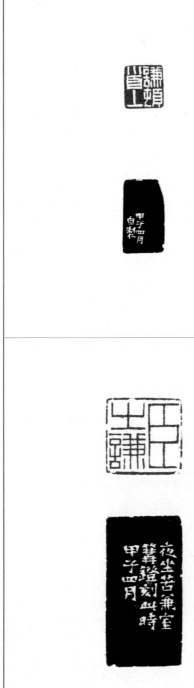

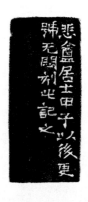

華延年室收藏校訂印

同治丙寅二月將赴台州，節子出佳石
索刻，爲遲兩日行成之。撝叔記。

趙孺卿

同治四年乙丑十一月自作。

福庵拜觀，己丑三月朔日。

以禮審定

丙寅二月，撝叔刻。

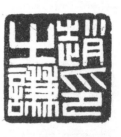

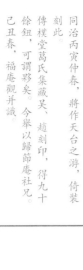

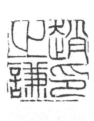

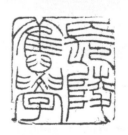

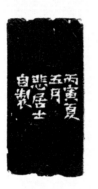

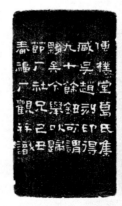
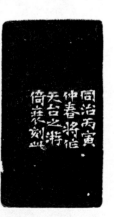

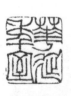

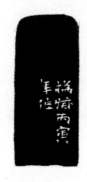

趙之謙印・長陵舊學

同治丙寅仲春，將作天台之游，倚裝
刻此

傳樸堂萬氏集藏吳、趙刻印，得九十
餘鈕，可謂夥矣。今舉以歸節庵社兄
己丑春，福庵觀幷識。

趙之謙印

丙寅夏五月，悲居士自製。

華延年室

撝叔丙寅年作。

四三

西京十四博士今文家・各見十種

一切寶香衆眇華樓閣雲

石屋。葛民丈命刻是印。石有剝落，
遂改成《石屋著書圖》。寄意而已，不
求工也。同治丁卯七月，趙之謙記。

竟山所得金石

搗叔丙寅年作，取法秦詔版。

大興傅氏

壬子春，程邃。
後一百九十五年，同治丙寅，趙之謙補
爲節子補成此印，記之。

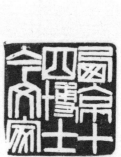

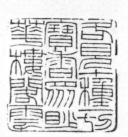

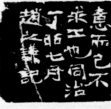

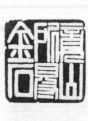

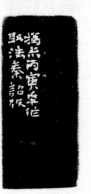

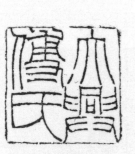

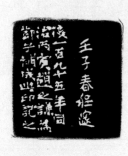

葛民：曹籀，字葛民，號柳橋，
浙江杭州人。清代學者，詩人，
致力于《春秋》數十年，著
有《蟬蛻集》《春秋鑽燧》。

唐源鄴：字李侯、蒲傭，號
醉石，湖南長沙人。近現代
書法家、收藏家、工篆隸、
精鑒定，存世有《醉石山農
印稿》。

趙之謙印

此擬漢鑄印，似得其神髓。

悲翁志在經世，印爲小技，聊資托興
而已。然所造詣以鐘鼎碑碣文辭騷賦
之學，寫其亂離悲苦、放浪憤激之況，
〔自足〕爲百世師也。節庵二兄近集拓
悲翁印譜，得其自用印以示余，真能
集皖浙之大成而自具面目者。長沙唐
源鄴拜觀并識于休景齋，時己丑春。
「況」下脫「自足」二字。

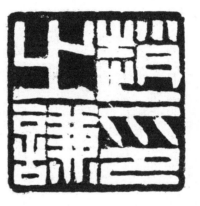

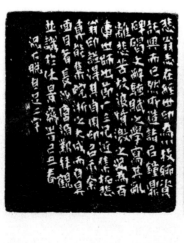
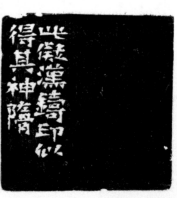

趙之謙印

此擬漢銅印之渾厚者。

撝叔四十歲後作

庚午年刻。

之謙

無悶。

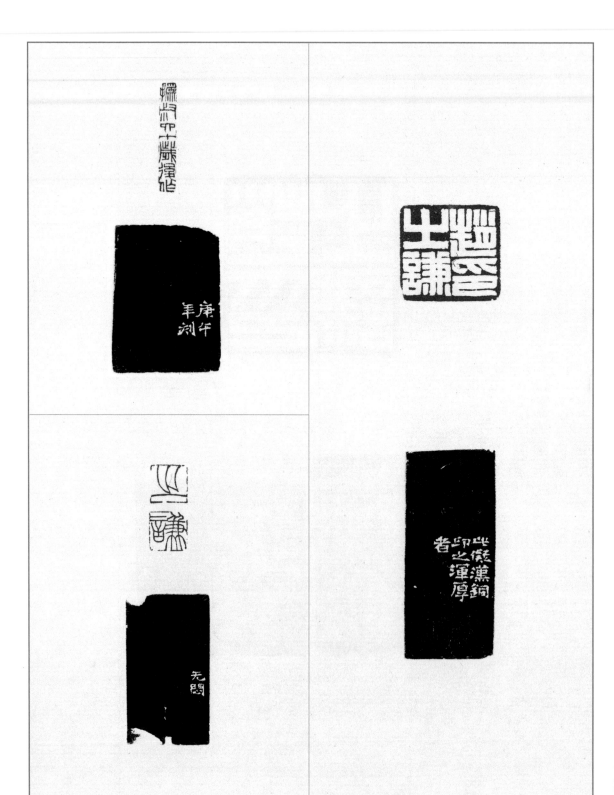

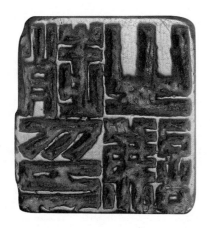 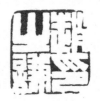

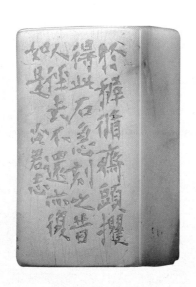 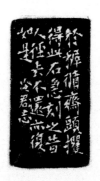

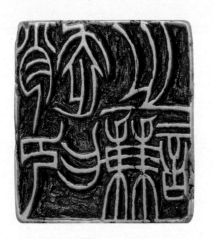 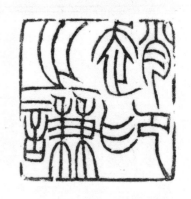

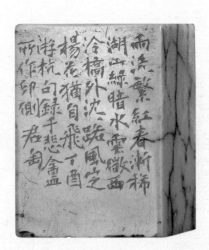 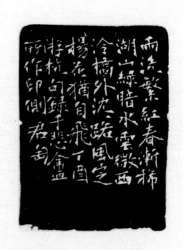

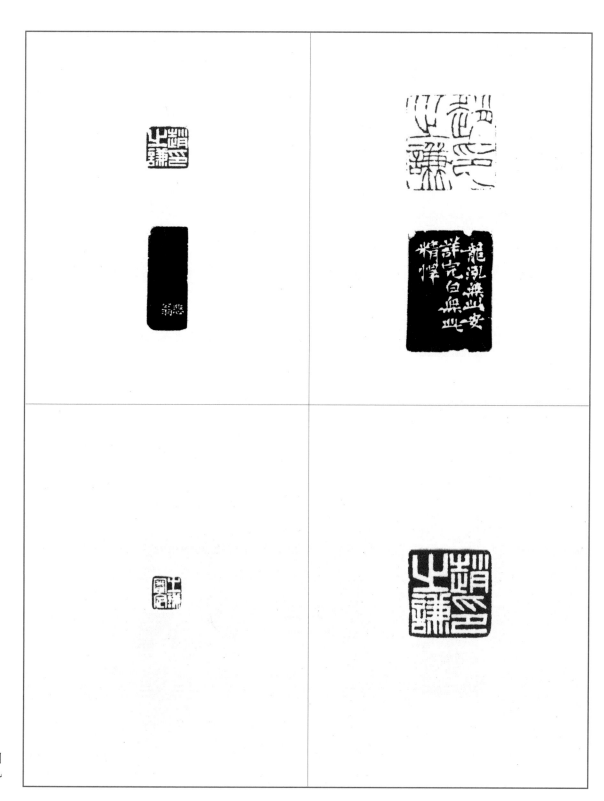

趙之謙印

龍泓無此安詳，完白無此精悍。

趙之謙印

趙之謙印
悲翁。

趙之謙審定

趙之謙
冷君自作。

趙之謙・悲翁
由宋元刻法追秦漢篆書。

趙孺卿
《急就章》語，撝叔自作。

撝叔手校
手校印記。

《急就章》：西漢元帝時黃門
令史游撰寫的兒童識字書。
今傳最早的版本爲皇象所書，
是章草書風的代表作。

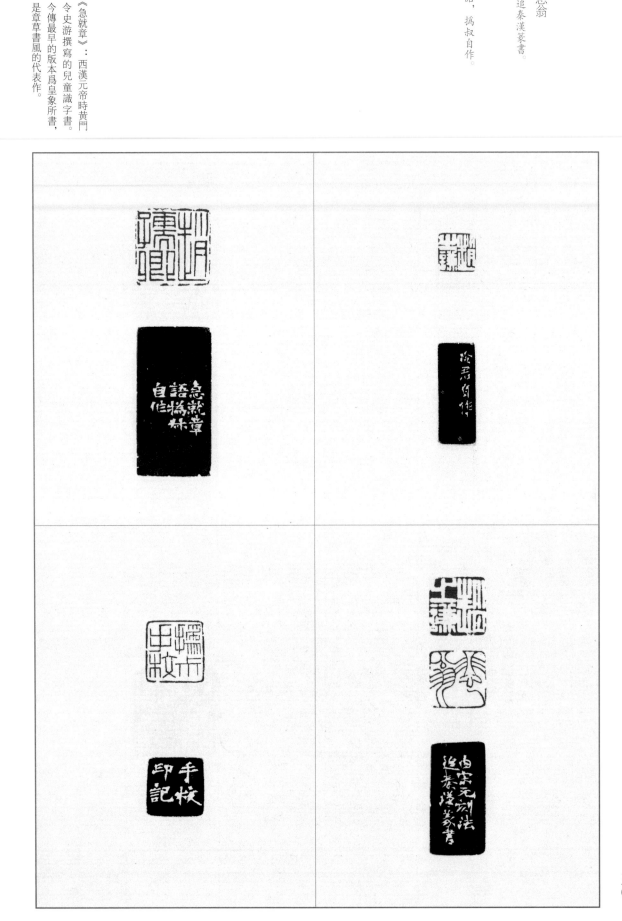

二金蝶堂藏書

二金蝶堂藏書印。

會稽趙之謙字撝叔印

會稽趙之謙字撝叔印

息心靜氣，乃得渾厚。近人能此者，

揚州吳熙再一人而已。

撝叔居京師時所買者

余十餘歲即喜弄刀，初法缶廬，旋師

悲盦。悲盦于余，感染殊深，余所作

因有悲盦之風。丁酉元日，君匋。

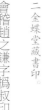

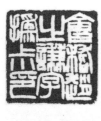

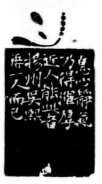

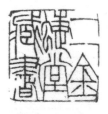

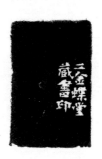

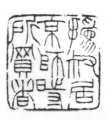

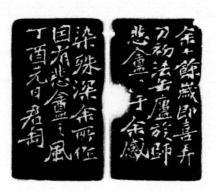

趙之謙同治紀元以後作

飽覽雲岡石窟歸，以鈍刀屬撝叔此印
補款。己亥四月，君匋。

撝叔

撝叔自作，君匋記。

思悲翁

奚岡

悲庵作，君匋記之。

趙氏之謙　趙　益父

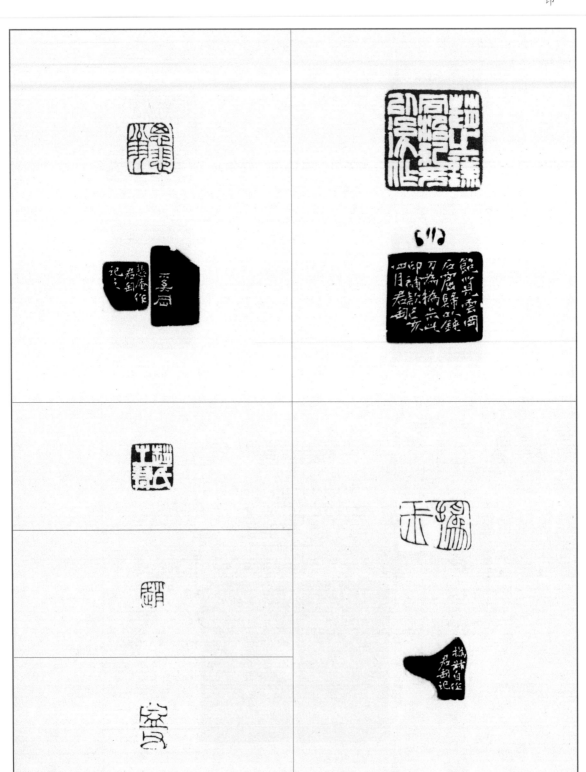

稼孫所見金石

悲盦刻，類鈍丁。

錫曾印信

悲盦居士擬漢銅印，爲稼孫大兄。

魏錫曾印

悲盦擬鑄印。

魏錫曾印

悲盦刻此，近朱脩能。

鉅鹿魏氏

古印有筆尤有墨，今人但有刀與石。
此意非我無能傳，此理舍君誰可言？
君知說法刻不可，我亦刻時心手左
未見字畫先識彈，責人豈料爲己難。
老輩風流忽衰歇，雕蟲不爲小技絕。
〔浙〕皖兩宗可數人，丁黃鄧蔣
巴胡陳（曼生）。揚州尚存吳熙載，窮
客南中年老大。我昔賴君有印書，入
都更得沈均初。石交多有嗜痂癖，偏
我操刀竟不割，送君惟有說吾徒，行
路難忘錢及朱。稼孫一笑，弟謙贈別

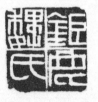

五四

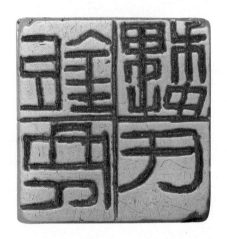

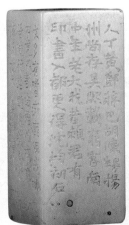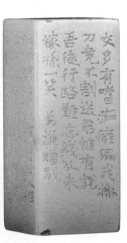

仁和魏錫曾稼孫之印

悲盦爲稼孫製。走馬角抵戲形。崇山少室石闕漢畫像之一。

法《三公山碑》爲稼孫作，悲盦。

魏

魏錫曾印

此最平實家數，有茂字意否？悲盦問。

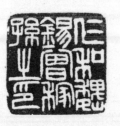

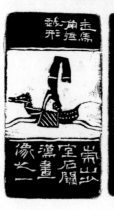 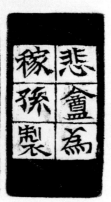

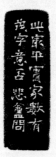

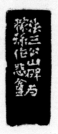

稼孫所拓

稼孫來京師，將遍訪金石，拓之以去，因刻。悲盦記。

悌堂

魏瑤舟先生以孝友聞于時，稼孫不忘其祖，請刻此志之。悲盦倚裝作。

小人有母

稼孫屬刻此四字，有孝思焉，巫成之。撝叔。

印奴

稼孫喜集印譜，佛生以印奴目之，戲屬刻此。悲盦。

稼孫屬我集印，皆印奴而已。又志。

稼孫屬我刻印，皆印奴而已。又志。

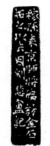

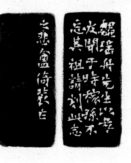

靈壽華館

靈壽華館。家搗叔爲沈均初內翰所刻也，當時未署款，今爲魯盦所得，屬余志之，俾後之覽者知所寶貴焉。丙子冬，叔孺記。

稼孫

取漢鏡銘意，悲盦。

樹鏞校讀

悲盦居士爲沈均初製印，未署款者，見魏稼翁手拓印稿中。今爲書徵社兄所得，屬補識之。戊寅閏七月朔日，古杭王福庵。同時審定者丁鶴廬、高絡園。

魯盦：張咀英、字炎夫、號魯盦、幼蕉，浙江慈溪人。近代著名篆刻家、收藏家，西冷印社社員，輯有《寄野山人印存》《橫雲山氏印聚》。

丁鶴廬：丁仁友、後改名仁，字輔之，號鶴廬、守寒巢主，浙江杭州人。近代書畫家、篆刻家，嗜甲骨文，又喜篆刻，收藏西冷八家印作甚夥，擅畫花卉瓜果。

高絡園：字繹求、弋虯，號絡園，浙江杭州人。近現代書畫家、篆刻家，高時豐、高時顯弟，工書畫，尤工畫竹、花卉人物而外，篆刻取徑浙派，融會徽派及明代名家之法，所作工穩端莊。

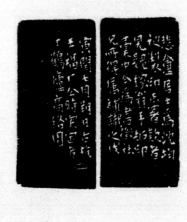

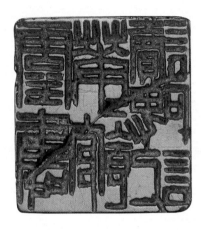

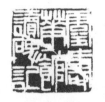

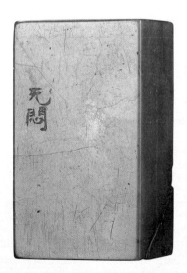

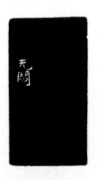

均初藏寶

舊藏宋研一，後刻印文曰『仲臣藏寶』，蓋到語也。

均初得元拓《劉熊碑》，至寶也。因爲摹此，用正意矣。無悶記。

沈

均初姓印。謙。

沈氏吉金樂石

撫漢竟銘爲均初作。無悶。

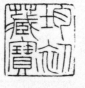

以綏：傅以綏，字艾臣，號
萊子，浙江紹興人。傅以禮
五兄。

均初
悲盦刻此頗近敬叟。

沈均初收藏印

悲盦爲均初橅古鏡銘。

沈均初校金石刻之印
似漢金小品，爲均初作。無悶。

以綏
冷君刻。

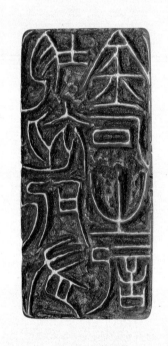

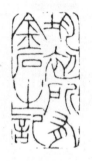

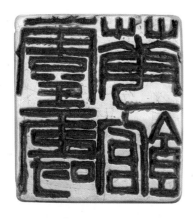

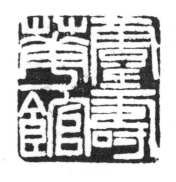

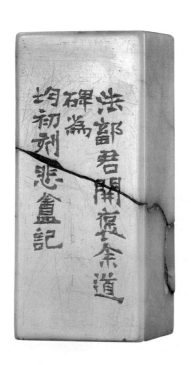

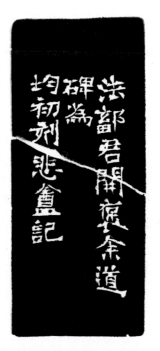

萊子
搞叔爲艾臣作。

臣豫小印
冷君製。

節子
冷君製。

以豫印信

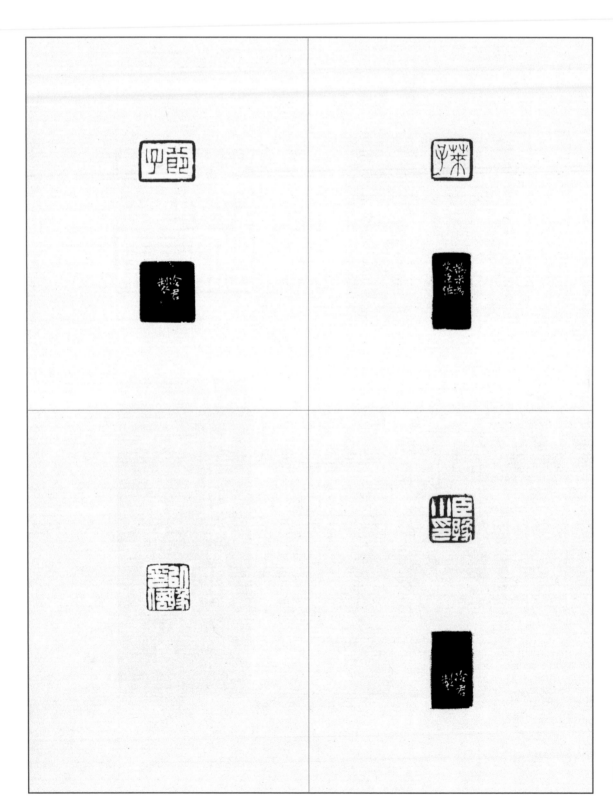

清河傅氏

撫漢人小印。不難于結密，而難于超忽。
此作得之。冷君製。

以豫
冷君爲節子製。

老萊

小字萊生

傅氏艾臣所藏
冷君刻。

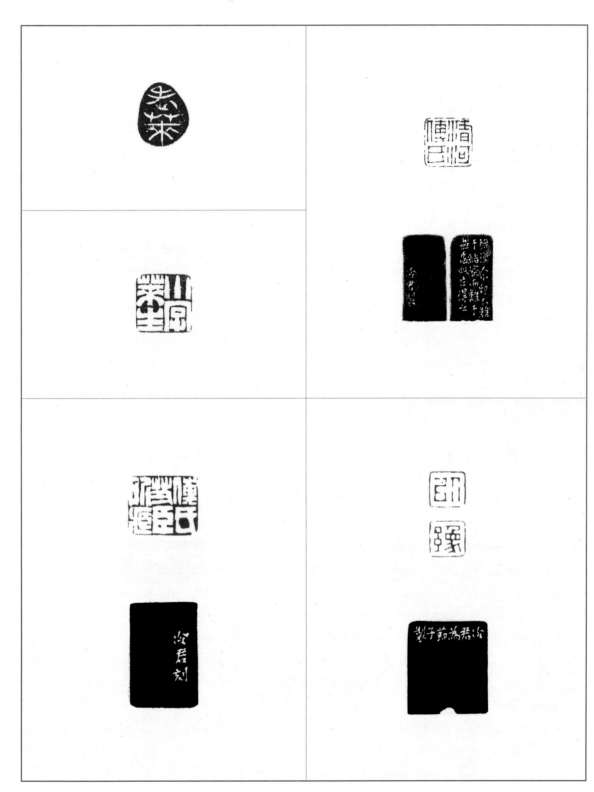

以豫白箋

節子屬，仿漢印，刻成視之，尚樸老。
冷君記。

以綏私印

作小印須一筆不苟，且方渾厚。前五
年尚不到此地步也。撝叔爲艾翁刻。

艾臣

冷君作。

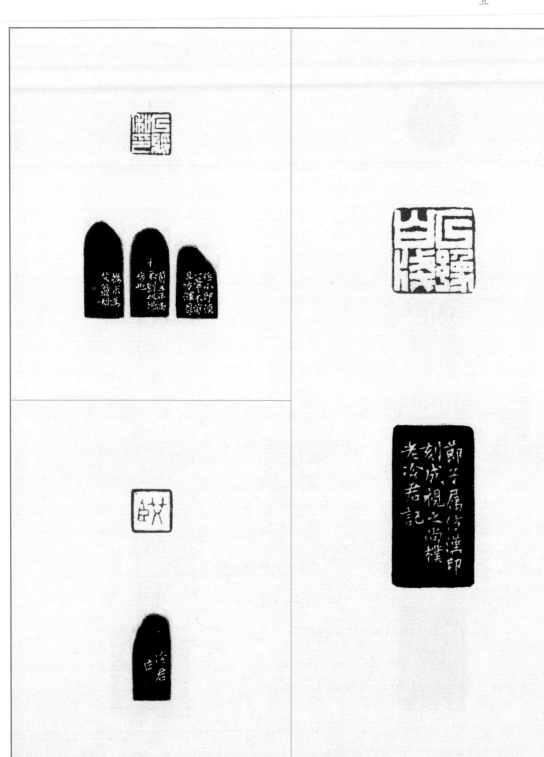

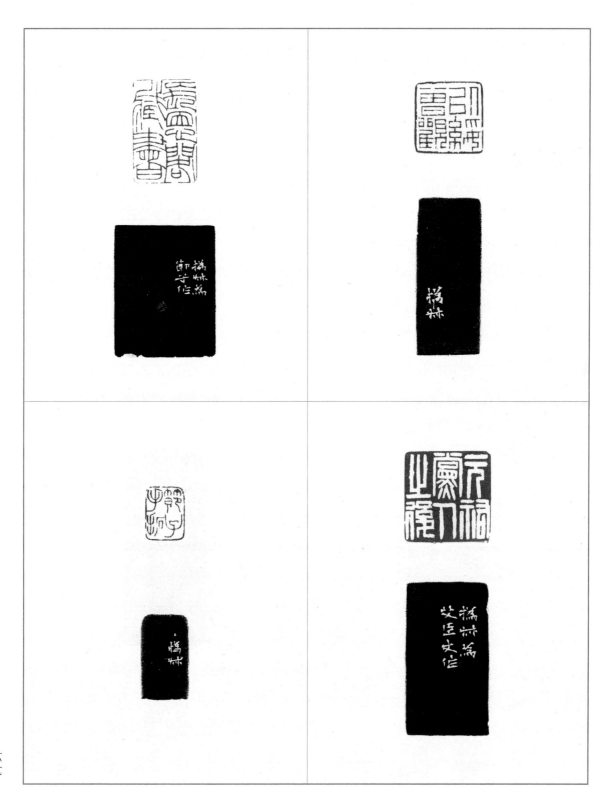

以綏曾觀
撝叔。

元祐黨人之後
撝叔爲艾臣丈作。

長恩閣藏書
撝叔爲節子作。

節子手拓
撝叔。

蕺子

完白山人為程易柴徵君刻茸鄣小印，真斯篆也，師其意為此。蕺子屬，攝叔作。

蕺子所得金石

攝叔。

傳

攝叔。

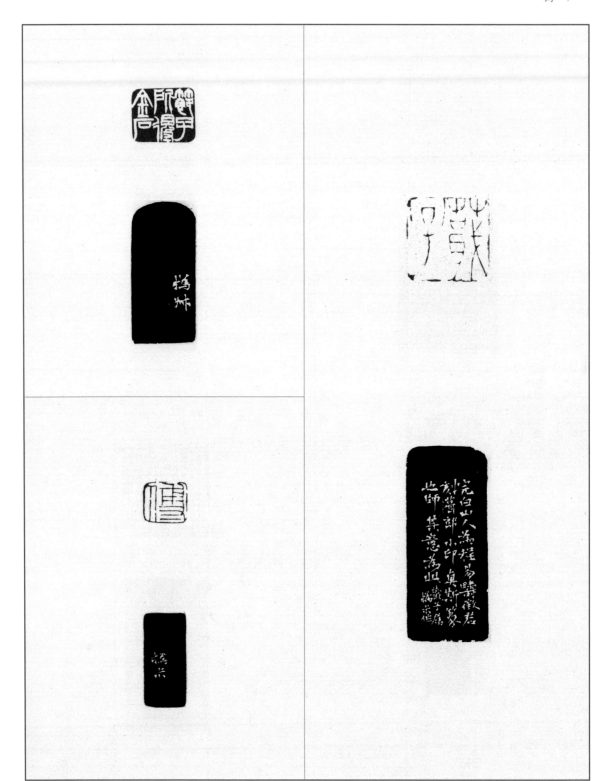

同孟子四月二日生

崇山少室石闕漢畫象龍。菱甫屬刻兩
面印。謙。

胡澍之印
悲盦爲菱甫刻。

李嘉福印
笙魚六兄屬，冷君仿漢人印。

李嘉福：字麓萍，號笙魚，
浙江桐鄉人。清代畫家，山
水蒼潤，爲戴熙弟子。

王懿榮：字正儒、廉生、山東烟臺人。近代金石學家、鑒藏家和書法家，爲發現和收藏甲骨文第一人。

王懿榮

攜叔爲正孺作。

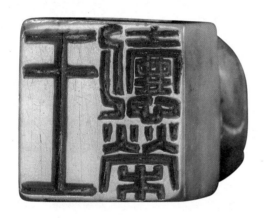

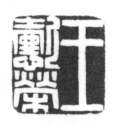

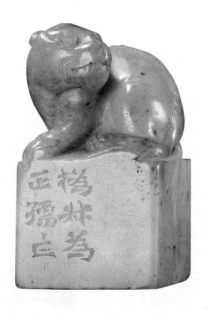

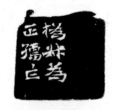

攜叔為正孺作。

受福富昌鏡室

遂生得鏡，以名其室，乞余刻之。無悶。

朱志復

無悶爲遂生作。

字曰遂生

蠱如車輪技乃工，但期弟子有逢蒙。

遂生拓金石印

悲翁爲遂生作。

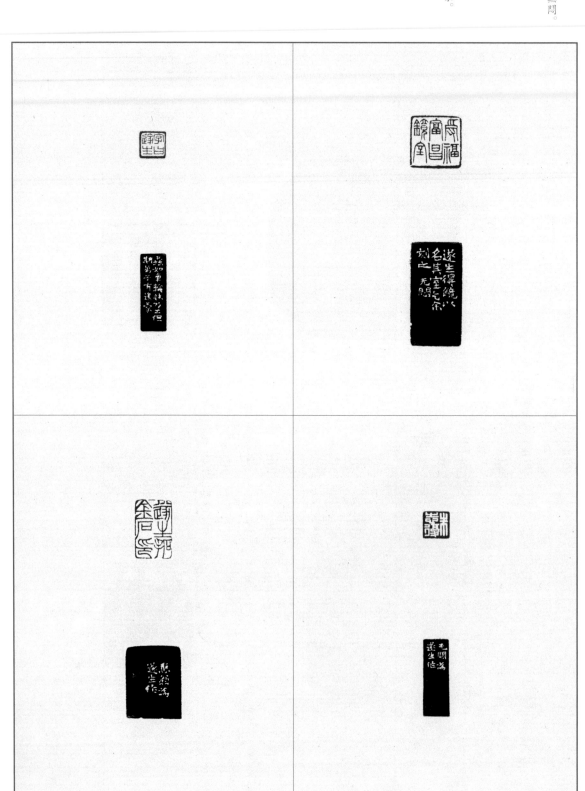

孫憙

撝叔爲懽伯作。

孫憙，字懽伯，陽湖人。書宗歐、褚，
著有《宋井齋詩文集》。己丑春三月，
醉石唐源鄴記。

遂生手拓
朱志復爲余拓印，作此與之。悲翁。

孫憙之印
同名漢印，爲懽伯摹。撝叔。
己丑春于節庵齋頭見此印，雖漢印之
最精者亦不過如此，嘆觀止矣。福庵記。

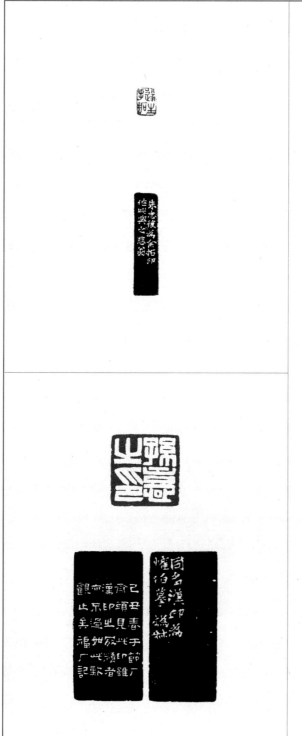

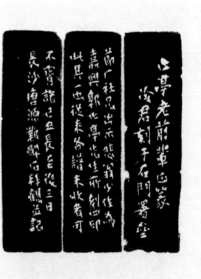

止亭所書

止亭老前輩正篆。冷君刻于石門署齋。

節庵社兄出示悲翁少作，為嘉興郭止亭先生所刻四印，此其一也。從來各譜未收者，可不寶諸？己丑長至後三日，長沙唐源鄰醉石拜觀并記。

定齋

小松司馬曾仿天池湘管齋印，最蒼秀，此學之。冷君。

止亭先生別號定齋。丁丑劫後，節庵社兄得之，出以欣賞。福庵。

嘉禾老農

冷君仿漢銅印。

己丑長至，唐源鄴敬觀。

宋井齋

懽伯屬刻宋井齋印。撝叔記。

己丑上巳巳辰，拜觀于方氏唐經室。福庵

竟山

漢鏡多借「竟」字，取其省也。既就簡，

并仿佛象之。撝叔

臣何澂
刻意追摹，期于免俗。撝叔爲鏡山製。

何澂之印
撝叔爲心伯刻。

心伯氏
撝叔。

澂

竟山手拓

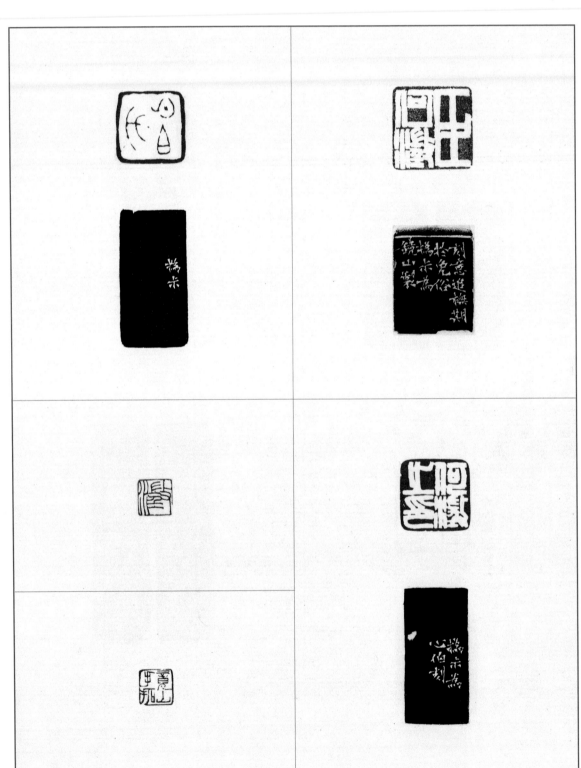

竟山拓金石印

攝叔爲竟山作。

畇叔

類小松撫古泉文。悲盦記。

周畇叔

悲盦。

彦誦

悲盦擬秦權作。

季貺

撝叔作。

周星譽

悲盦。

星譽私印

石有沙性不易印。

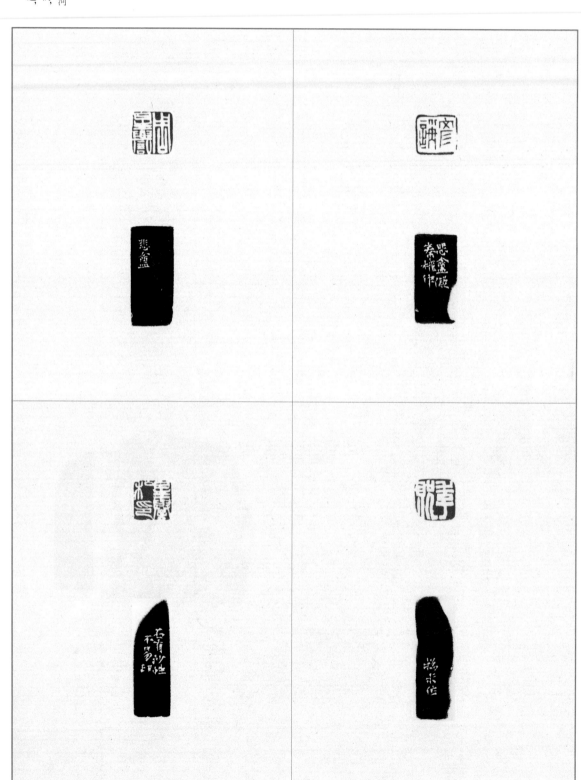

季貺：周星詒，字季貺，河南開封人。清代學者，工詩，喜收藏金石書畫、前賢手迹，著有《傳忠堂書目》。

周千秋

《急就章》語。撝叔為季貺司馬作。

星詒印信

季貺先生屬。冷君作。

嫌其銅臭

季貺司馬屬刻《漢書》語。撝叔。

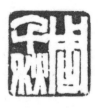

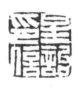

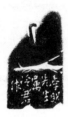

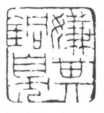

祥符周氏瑞瓜堂圖書

撝叔仿漢之作。

周星譽印

擬漢張舒、張翼、王閎、王呂四印，

爲昀叔作。悲盦記。

東林復社後人

撝叔爲季貺司馬作。

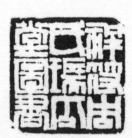

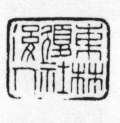

趙壽佺：字小攝，浙江紹興
人。善隸書，之謙族兄誠謙
之子，同治元年過繼給之謙。

戴望：字子高，浙江德清人。
清代學者，周中孚甥，好讀
先秦古書，初致力考據詞章
之學，繼從陳碩甫、宋于庭游，
通知西漢經師家法。

趙壽佺印

戴　子高　謫麘堂　戴望之印

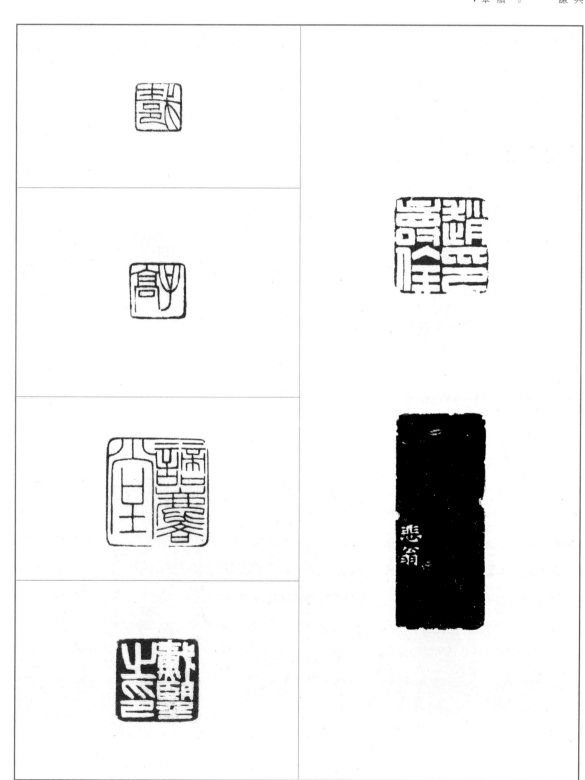

撝叔刻與次行。

錢式
以隸刻印，爲次行拓漢竟記。

溧陽繆星通審定經籍書畫金石文
字印
冷君爲公速作。

小名留住
冷君爲小雲作，即以送別。

錢式：字次行，號少蓋，浙江杭州人。清代篆刻家，爲錢松次子，工篆刻，後從趙之謙游，盡得其奧。

繆星通：繆稚循，字星通，江蘇溧陽人。爲趙之謙早年恩師繆梓次子。

朱氏子澤

水澤復，徵《呂覽訓》，曰：盛海澹澹，習斯說，兌之坎為字。朱生有觀感。

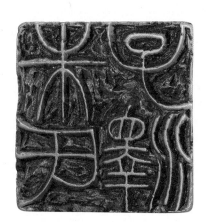

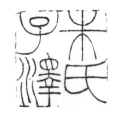

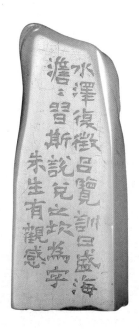

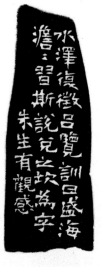

阿士

冷君製。

丁文蔚印

撝叔爲豹卿作。

六丁

撝叔仿銀印式。

竹虛

撝叔作，子英屬。

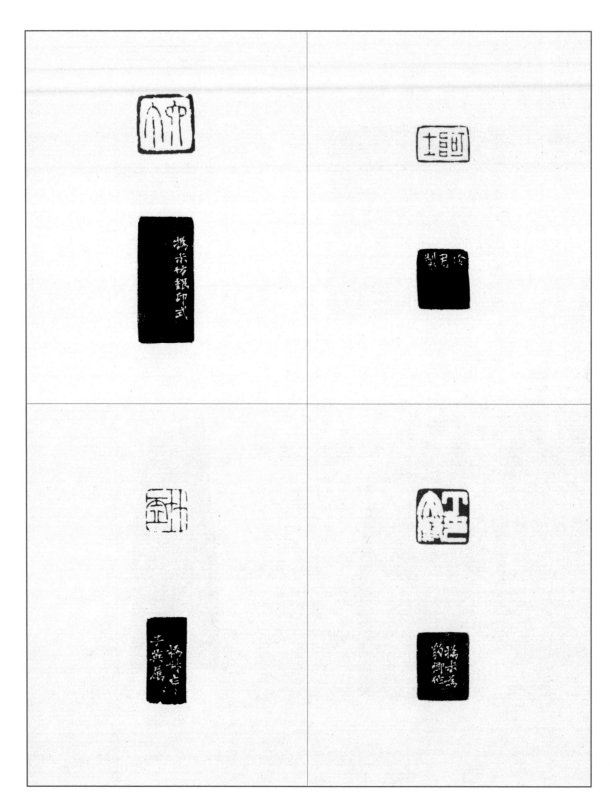

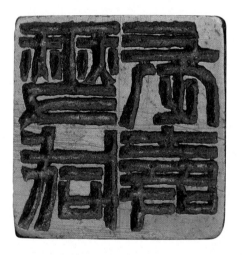 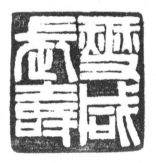

 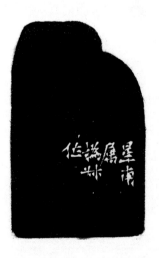

日載東紀

《孝經中黃讖》、《宋書‧符瑞志》引之。

撝叔爲葛民先生製印。

結習未盡

空諸所有，而不知止。結習未盡，告
大弟子。無悶銘。

不無危苦之辭

悲盦居士仿宋人小印。

定光佛再世隊落娑婆世界凡夫
曹丈葛民貽我此判，忻然刻之。撝叔。
《說文》無『隄』，『塘』乃『隄』之篆文，
『隄』訓敗城阜，義亦不近。按『隊』下，
云從高隊也。『墮』『隊』聲近，因藉之。

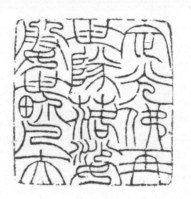

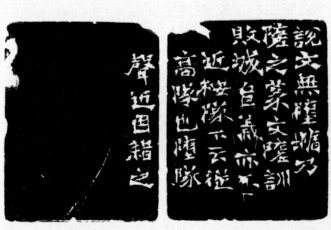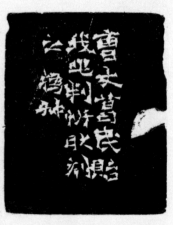

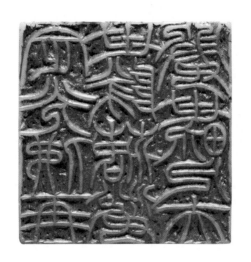

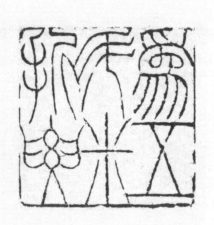

為五斗米折腰。

撝叔戲反陶彭澤語以自况。

悲翁嘗與長洲江弢叔湜、會稽丁藍叔
文蔚游東甌。文采風流，金石照耀，
時稱三叔。然悲翁治印于邑，極少流傳，
蓋其兀傲之性，不屑為人「作」，非真
知篤好或靳不與也。節庵三兄寢饋金
石，為邑中後起，于海上得悲翁刻印
數十方，足補其鄉文獻之闕，豈獨
資後學師事而已？己丑正月，醉石記。

「人」字下脱「作」字，之字下脱「閥」

江弢叔：江湜，字持正、弢叔，
江蘇蘇州人。清代詩人，生
平多遭不幸，詩作多漂泊之
感，著有《伏敬堂詩録》。

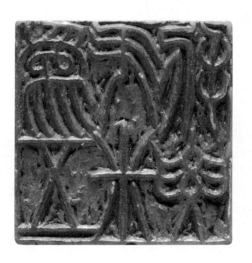

成性存存

悲盦刻與性之。

曹撝作。

但恨金石南天貧

定盦龔先生詩句，之謙刻之，有同恨焉。

因物付物

冷君作于富春舟次，稧生仁兄大人所屬。

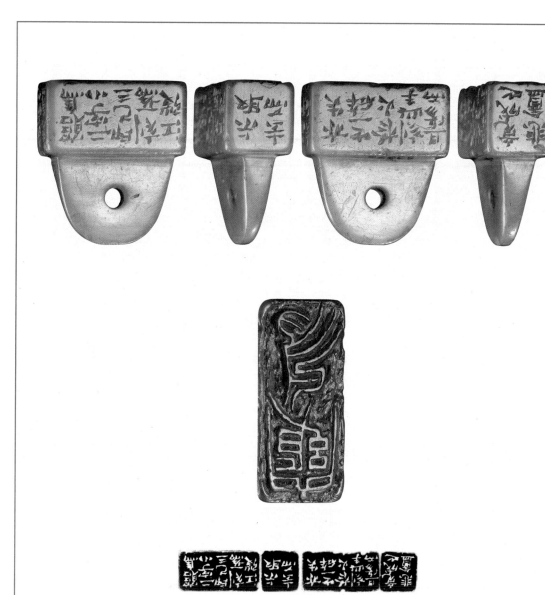

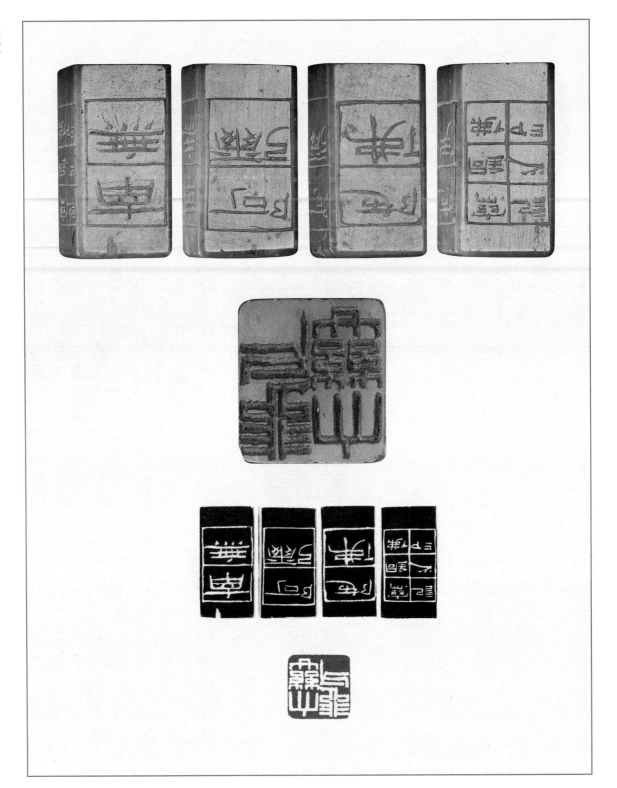

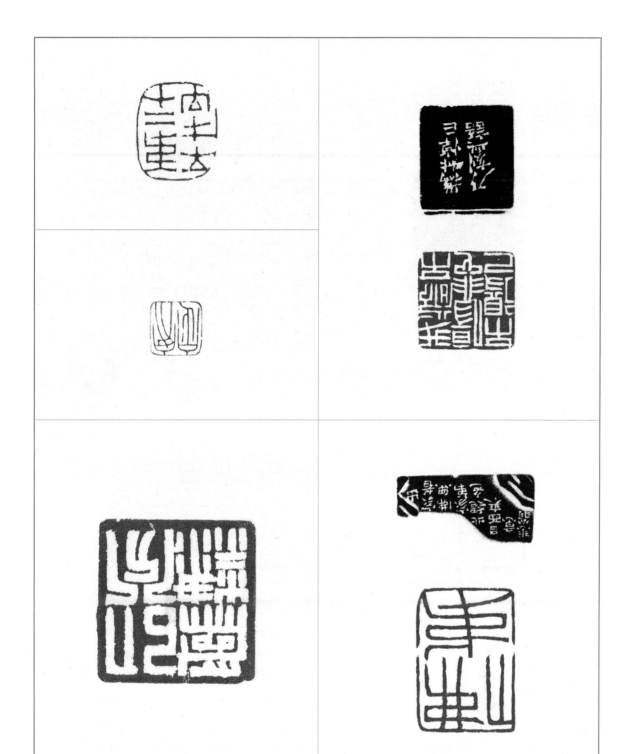

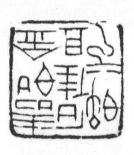
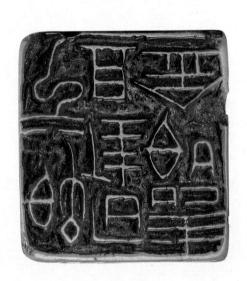

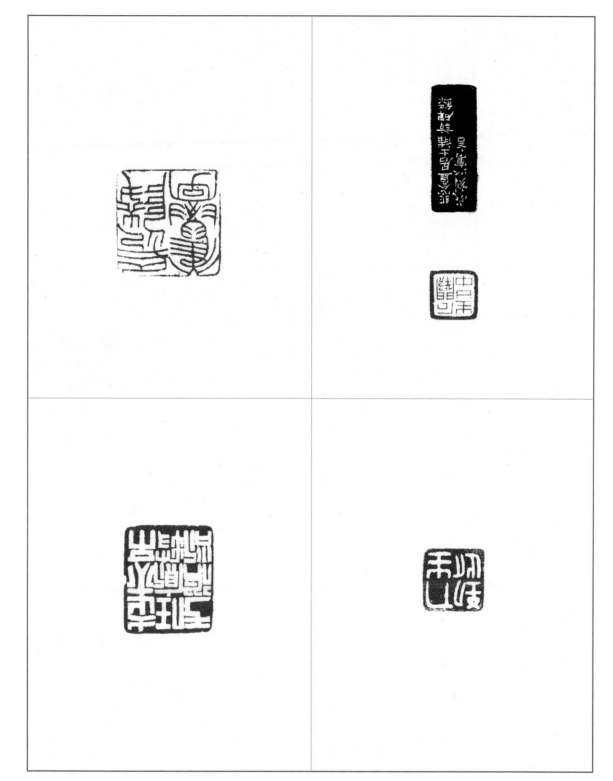

偶一效之，振老以爲如何？

—— 黃牧甫『陽湖許鏞』印款

『壽如金石佳且好兮』，漢『長宜子孫』鏡文也。趙撝叔仿以爲印，高古秀勁，超出群倫，已非學步者所可疑議。陵往爲歐陽務耘仿之，今始得睹是鏡，視撝叔刻，尤不免落入印章蹊徑，而鋭勁亦不如。心摹手追，得此八字，比務耘印如何？

—— 黃牧甫『壽如金石佳且好兮』印款

仿古印以光潔勝者，唯趙撝叔爲能，余未得其萬一。

—— 黃牧甫『寄盒』印款

印人以漢爲宗者，惟趙撝叔爲最光潔，尟能及之者，吾取以爲法。

—— 黃牧甫『臣錫璜』印款

君于學無所不窺，故書雅記，丹黃爛然，雖在逆旅，未嘗去手。性好金石，尤善刻印，書畫奇逸，惟意所造，冥合天矩，追爾古蹤。君殁十年，名益大顯，相與裒輯遺跡，以垂久遠。銘曰：曲則全，枉則直，石可爛，字不滅。

—— 徐士愷《二金蝶堂印譜序》

趙撝叔天才高邁，殫見洽聞，自詩文而書畫靡不兼綜條貫，妙若天成，其于金石尤有癖嗜，故爲印能以秦漢碑碣及古幣古鏡專文參錯爲用，宜其變化神明而不可測也。

—— 吳隱《二金蝶堂印譜序》

趙撝叔于詩、古文辭、書畫、篆刻，無所不能。性兀傲，有心所不慊之人，雖雅意相乞，終不能得其片楮也。嘗謂予曰：生平藝事皆天分高于人力，惟治印則天五人五，無間然矣。

—— 張鳴珂《寒松閣談藝瑣録》

吾浙印人稱盛龍泓、大昜兩先生，實起元、明之積衰，而續籀、斯之墜緒。自時厥後，名流碩彦，作者述者，綿綿延延，至于悲庵益神明變化，不可方物，融皖派于浙派中，茹涵之而有餘，玩索之而無盡。跡其風格之遒上，詣力之遒絶，凡吾印學家，皆當繡絲事之。

—— 丁仁《趙撝叔印譜序》

吾鄉先輩悲庵先生，資稟穎異，博學多能，其刻印以漢碑結構融會于胸中，又以古幣、古鏡、古磚瓦文參錯用之，回翔縱恣，唯變所適，誠能印外求印矣。而其措畫布白，繁簡疏密，動中規矩，絶無嗜奇炫古之失，又詎非印中求印而益深造自得者，用能涵茹今古，參與正變，合浙、皖兩大宗而一以貫之，觀其流傳之未作，悉寓不敝之精神，蓋信篆刻之道尊，未可斷章子雲之言，而謂印人不足爲也。

—— 葉爲銘《趙撝叔印譜序》

悲盦好演安吳筆，飽墨鋪毫意斬新。守闕抱殘吾輩事，車工箸述又何人。

—— 吳昌碩《趙之謙無款書題跋》

中国历代名品
[十五]

千字文 等

责任编辑
审读
技术编辑
封面设计
整体设计

本社 编

出版发行 上海世纪出版集团
　　　　 上海书画出版社
地　址 上海市闵行区号景路159弄A座4楼
邮　编 201101
网　址 www.ewen.co
　　　　 www.shshuhua.com
E-mail shcpph@163.com
制　版 上海久段文化发展有限公司
印　刷 上海画中画包装印刷有限公司
经　销 各地新华书店
开　本 889×1194 1/16
印　张 6.5
版　次 2022年1月第1版 2022年1月第1次印刷
书　号 ISBN 978-7-5479-2718-2
定　价

若有印刷、装订质量问题，请与承印厂联系

图书在版编目（CIP）数据

千字文 等 / 上海书画出版社编. -- 上海：上海书画出版社，2021.9
（中国历代名品）
ISBN 978-7-5479-2718-2

I.①千… II.①上… III.①楷书-法帖-中国-魏晋南北朝 IV.①J292.42

中国版本图书馆CIP数据核字（2021）第176863号